	- 1 - 1 - 1 - 1 - 1 - 1	Here 1_1	
		}	
	1		
	1 1 1 1 1 1 1 1 1 1 1 1 1 1 1 1 1 1 1		

			1 1 1 1 1 1
			1 1 1 1 1 1 1 1 1 1 1 1 1 1 1 1 1 1 1 1
1-1-1-1-1	 		
1-1-1-1-1	 		
1 3 1 1 1 1 1 1 1 1 1 1 1 1 1 1 1 1 1 1			
		1 1 1 1 1 1	

1 1	1		1 1		1 1 1 1 1 1 1	1 1	1			1 1	1 1		1			1				1			-	1					
			1		1 - 1	 				1 1																		1	
					1 1		1			1 1	1													:			1		
														1			1				1								
					1 1							-																	
1 1	1				1 1		1				1													1	1			1	
												_																	
1 1	:					1	1				1										1			1	1) ; ;	1
1 1					1 1																					_			
	1					1	,				-						1							:	1 1			1	1
	-1			-		 													-										
	:					1 1	-			1 1			1		1	1	1					_		1	1			1 4 9 4	
				-						4							+		-									+	
	1						-			1 1		+	1 1 1	-	1 1 1 1 1 1 1 1 1 1 1 1 1 1 1 1 1 1 1 1		1		_						-	+	-	1	
						1													-										
							-	-				+	1			1	-							-	-				1
) 				-										
	1					1 1		-			1	+	1	-	1 1 1	-		-	-					-	-	+		1	
			+		+		- +							- +			- +		-					+					
	1			-			-					+	1				-	-							-	+	-	1	
									-										-							-			
1 7	1 1	1										_	-			1		1										1	
	11																		-										
1 1	1 1 1 1 1 1 1 1 1 1 1 1 1 1 1 1 1 1 1 1	2 1 1				1 1 1		1																-					1 1 1 1 1 1 1 1 1 1 1 1 1 1 1 1 1 1 1 1
			+		7		+																	+					
	1 1 1					1		1				1	1			1								1	1				
1 1		1	1			 1 1							1			1								1				1	-
	1		1					- F -									-		-									1	

		1 1 1 1		- T : : :		
		1	1-1-1			
		1 1 1				
		1	1.1.		- 1_1	
		1 1				
		1	1			
	1 1		1 1 1 1			
			ļ			
						1 1 1
		+				
		1 1 1				
			ļ			
		1 1 1				
			1			
			1 1 1 1 1 1 1 1 1 1 1 1 1 1 1			
		+	1			
			1 1 1 1 1 1 1 1 1 1 1 1 1 1 1 1 1 1 1	1 1 1 1 1 1 1 1 1 1 1 1 1 1 1 1		
		1 1				
			+			
		1-1-1-				

							1 1	i 1 i			
		 				 					1
			7								
				-	1 1		1 1	1 1 1			
							1 1				
							1 1				
		 				 	+				+
		 			ļ	 					
				1		1 1			1 1		
1 1 1											
		 tt			1	 					
									1 1		
				1			1 1		1 1		
		 1				 					
									1 1 1 7 1 1	1	
	1 1					1 1			1 1		
		 				 L					
				++					1 1	1	
		 1			1	 					
	1 1			1						1	

1 1	1		1			1			-	T		1	-	T											,							-	
 1														-						1				- 1									
	1		1					1	-		1	1	1	1	-	1	-		1	1 1 1	1		1	1 1 1					1		1		
		+	-									- +				- 4		-		+													
	1							:		1		1 1			-	-	1		1 1	1 1	1		1	1 1 1	-			1				1	
			1																														
												1						_	1	1 1 1	1		-	1	1							1	
				1		1		1				1	1				1				1			1 1	1								
							1			_						1								1 1								1	
								:					-			1								1									1
 														-																			
	1		1	1	1	1	-	1			1	1 1			-	1 1	-		-1	1	1		1	1 1	-		1				-	1	1 1
 					- +							+ -				- 4				- +				1 - 4				+					
1 1					1	1		1	-			1	-	4	-	1	-	_	-	-			1	1	-		-		- 1		-		
		ļ																		T				- T								- 7	
					1		1	-	-	+			-	+	-	2	-	-		-	-	-	-	1 1	- 1					-	-	-	1
								- 4 - 1	b							-4-1													F				
					+	1		-		+	-	-	-	+	+	1	+	-	-			+		1 1 1	-	_			-	+	+	-	
 								- +								- +								- +								-+	
1 1		-						-	-	+		-	-	+	-		-		-		-	+	-	1	-				- 1	+	-	-	1
			L																			- 1											
1 1 1 1 1 1 1 1 1 1 1 1 1 1 1 1 1 1 1					-					+		-		+					-		-	- 1	-	1					2	+			1
																	F																
1 1	1					1 1 1 1 1 1 1 1 1 1 1 1 1 1 1 1 1 1 1 1	1	1	1 2 1 1	1	1 1 1	1		1	1	-	1				1		1 1	1 1	1			1	1	1	1	1	1
		+						- +						-		-+				-				- +				+				- +	
				1				-	1		1		1		1		1						1	1									1
		1										- 1 1 1					1																
															1	A			1 1 1	1			1					-			-		
1 1												-				1 1 1				-				1 1 1									

	1 1 1	1 1 1				1 1	1 1 1 1 1 1
		1 1 1					
	1 1 1						
				1 1 1			
			 				1-1-1-1-
1 1 1	1 X 1	1 1 1		1 1 1		1 1 1 1 1 1 1 1 1 1 1 1 1 1 1 1 1 1 1	
1 1 1						1	
						1 1 1	
			 				1-1
1 1 1	1 1 1						
	1 1 1						
1 1 1 1 1 1 1 1 1	1 A 1 1 1 A 1 A 1						
					1 1 1		
	1 1 1				1 1 1		
	1 1 1				1 1 1	1 1 1	
	1 1 1						
			 				1-1-1-1-1-1
	1 1 1				1 1 1 1 1 1 1 1 1 1 1 1 1 1 1 1 1 1 1	1 1 1	
	1 1 1		1 1				
	1 A 2 A 1 A 1 A 1 A 1 A 1 A 1 A 1 A 1 A						
	1 1 1						

		1 1 1		1 1 1	1 1 1	
				1 1 1		
			1 1 1 1 1 1 1 1 1 1 1 1 1 1 1 1 1 1 1		1 1 1	
						1 1 1
1 1 1						
	 		1 1			
 		1 1 1 1 1 1 1 1 1 1 1 1 1 1 1 1 1 1 1 1				

1 1 1					1									
 														1 1 1 1 1 1 1 1 1 1 1 1 1 1 1 1 1 1 1
					1 1		-							
1 1 1 1 1 1 1 1 1 1 1 1 1 1 1 1 1 1 1	1 1 1 1 1 1 1 1 1 1 1 1 1 1 1 1 1 1 1 1				1 1 1 1 1 1 1 1 1 1 1 1 1 1 1 1 1 1 1 1				1					
												-1		
 												_ +		
1 1 1								1 1						
 1 1 1 1 1 1 1 1 1 1 1 1 1 1 1 1 1 1 1										1				
1 1 1 1 1 1 1 1 1 1 1 1 1 1 1 1 1 1 1	1 1	1 1			1									
 			+					 						
1 1 1 1 1 1 1 1 1 1 1 1 1 1 1 1 1 1 1 1														
1 1 1 1 1 1 1 1 1 1 1 1 1 1 1 1 1 1 1	1 1					1 1 1 1 1 1 1 1 1 1 1 1 1 1 1 1 1 1 1		1 1	1					1 1
 			+					 						
						-11-				1				
					1									1 1 1 1 1 1 1 1 1 1 1 1 1 1 1 1 1 1 1 1
 								1						1
1 1 1														
 					1									
 								 1		1 1 1 1 1 1 1 1 1 1 1 1 1 1 1 1 1 1 1 1				
	1 1			1 1 1 1 1 1 1 1 1 1 1 1 1 1 1	1 1 1 1 1 1 1 1 1 1 1 1 1 1 1 1 1 1 1 1			1 1 1 1 1 1 1 1 1 1 1 1 1 1 1 1 1 1 1 1			1		1 1 1 1	
 								 1		1				

; ; ;	1 1 1 1			1 1 1 1 1 1 1 1 1 1 1 0 1 1 1
1 1 1				
			1	
 				· · · · · · · · · · · · · · · · · · ·
1 1 1				
			1 0 1 1 1	
 			1	
1 1 1				
1 1 1				
1 1 1 1 1 1 1 1 1 1 1 1 1 1 1 1 1 1 1 1				
1 1 1				

《美字進化論 2》專利斜四線格習字本

《美字進化論 2》專利斜四線格習字本

《美字進化論 2》專利斜四線格習字本

				T : : : : : : :	
		1 1 1 1			
		r		1	
	1		1		
				1 1 1 1 1 1	
		T-1	1		
				1 1 1 1 1 1 1 1 1 1 1 1 1 1 1 1 1 1 1	
	1 1 1 1 1 1				
			1		
				1	
	1 1				
	1			1	
1-1-1-1-1					

) i i i i i				
	1 1 1 1 1 1			
			1 1 1 1 1 1 1 1 1 1 1 1 1 1 1 1 1 1 1	
	1	1		
	1			
				1 4 7 1 1 1 1 1 1 1 1 1 1 1 1 1 1 1 1 1
	1	1		
	I (c) I I I (c) I I I I			
		1		
		1		

	1 1 1		1 1 1	1 1 1		1 1 1	
	1 1 1	1 1 1			1 1 1	1 1 1	
						1 1 1	
	1 1 1						
		11					
			1 1 1 1 1 1 1 1 1				
		1 1	1 1 1	1 1			
		-1					
	1 1 1	1 1 1	1 1 1	1 1 1	1 1 1		
						1	- - - - - - - - -
						1	1
	1 1 1				1 1 1		
		1 7 1					
		1 1 1					
		1 1 1					
					1 1 1		
		1 1 1					
1 1 1 1 1 1	1 1 1		1 1 1		1 1 1		

		1 1 1 1 1 1 1 1 1 1 1 1	1 1 1	1 1 1	1 1 1	1 1 1		
							1 1 1	
				1 1 1 1 1 1 1 1 1 1 1 1 1 1 1 1 1 1 1				
						1 1 1		
				1 1 1				
					, i ;		1 1 1 1 1 1 1 1 1 1 1 1 1 1 1 1 1 1 1	
	 							!+
	1 1 1 1 1 1 1 1 1 1 1 1 1 1 1 1 1 1 1 1		1 1 1 1 1 1 1 1 1 1 1 1 1 1 1 1 1 1 1 1		1 1 1	1 1 1 1 1 1 1 1 1 1 1 1 1 1 1 1 1 1 1 1		1 1 1
			1 1 1	1 1 1			1 1	
				1 1 1	1 1 1	1 1 1 1 1 1 1 1 1 1 1 1 1 1 1 1 1 1 1		
				1 1 1				
-11	 							
	1 1 1	1 1 1						

	1 1 1			1 1 1		
1 1 1						
1 1 1					1 1 1	
 						1-1-1-1
 						<u> </u>
		1 1 1	1 1 1		1 1 1	
 						44
					1 4 1 4 1 4 1 1 1 1 1 1	
					1 1 1	
					1 1 1	
	1 1 1					
					1 1 1	
	1 10 1					
 						4

			1 1 1	1 1 1 1	1 1 1 1 1	
	1-1-1-1-1-1-1-1-	-1				
						1 1 1 1 1 1 1 1 1 1 1 1 1 1 1 1 1 1 1
	1-1-1-1-1-					
				-1-1-		
		1 1 1				1 1 1
			1 1 1		1 1 1 1 1 1 1 1 1 1 1 1 1 1 1 1 1 1 1	
			1 1 1			
				1		
			1			
						1 1 1
				1 1 1 1 1 1 1 1 1 1 1 1 1 1 1 1 1 1 1		1 1 1 1 1 1 1 1 1 1 1 1 1 1 1 1 1 1 1
			1 1 1			1 1 1 1 1 1 1 1 1 1 1 1 1 1 1 1 1 1 1

	1 1		1 1 1		1 1 1			1 1 1 1 1 1 1 1 1	
		1 1 1							
				7					
1 1 1	1 1 1	1 1 1 1 1 1 1 1 1	1 1 1 1 1 1 1 1 1 1 1				1 1 1	i i i i i i i i i i i i i i i i i i i	1 1 1
			1			1			
		1 1 1 1 1 1 1 1 1 1 1 1 1 1 1 1 1 1 1 1	1 1 1	1 1 1					
	1 1 1		1 1 1 1 1 1 1 1 1 1 1 1 1 1 1 1 1 1 1 1	1 1 1 1 1 1 1 1 1 1 1 1 1 1 1 1 1 1 1 1		1 1 1 1 1 1 1 1 1 1 1 1 1 1 1		1 1 1 1 1 1 1 1 1 1 1 1 1 1 1 1 1 1 1 1	1 1 1
1 1 1 1 2 3 3 1 1 1 1 1 1 1 1									
1 1 1									
		1 1 1					1 1 1		
							1 1 1		
				1					
			1						f

1 1 1					1 1 1			
	1 1 1	1 1 1						
								1 1 1
1 1 1	1 1 1							
		1 1 1						
	1 1 1	1 1 1	1 1 1			0 J C C C C C C C C C C C C C C C C C C		
			1 1 1					
	1 1 1	1 1 1 1 1 1 1 1 1 1 1 1 1 1 1 1 1 1 1 1			1 1 1			1 1 1
		1 1 1	1 1 1			1 1 1	1 1 1	
		1 1 1	1 1 1					
				1 1 1				

1 1 1		1 1 1				
		1 1 1	1 1 1			
1 1 1 1 1 1 1 1 1 1 1 1 1 1 1 1 1 1 1 1	1 1 1					
	1 1 1					
		1 1 1				
						1 1 1
			1 1 1			
	1 1 1					
1 1						
1 1 1			1 1 1			

	1 1 1 1 1 1		
1 1 1 1 1 1			

	1 1			1 1 1		1 1 1		
1 1 1					1 1 1			
1 1 1				1 - 1				
1 1 1								
					1 1 1		1 1 1	
	1 1 1							
				1 1 1				
1 1 1			1 1 1				1 1 1	1 1 1
			1 1 1 1 1 1 1 1 1 1 1 1 1 1 1 1 1 1 1					
			1 1 1					
							1 1 1	
				1 1 1			1 1 1	
			2 1					
			1 1 1					1 1 1
		- 1 - 1						

	1 1 1
<u> </u>	
	1 1 10 1 1 10 1 1 10
	1 1 1
	1 1 1 1

1 1 1	1				1							1		1 1 1			1	
		1				- 1										 1		
						- +										+		
	1 1 1								-								1	
 																1		
					1													
 						- +		-1 7										
						1 1			1		1		1				1	
 		1																1
													1					
 						- +												
	1													-				
 						t				-								1 - -
	1		1										1		1		1	
 						- +				-								
	1				1				1			1	1				1	
						1	_								1			1
									1						1			
 						4												
														-				
				1								1	1		1		1	
 						_ 1												

1 1 1 1 1 1	1 1 1 1 1 1				
	 4				
		2 1 1			
	 -+				
		1 1 1			
	1				
		1 1 2 1	1 1 1		
	 			1	
		1 1 1			
	 1			+	
		1 1 1			
	1 1 1 1 1 1 1 1 1 1 1 1 1 1 1 1 1 1 1 1				
		1 1 1	1 1 1 1 1 1 1 1 1 1 1 1 1 1 1 1 1 1 1 1		
	1				
	 t				

			1					1 1				1	1 1	T	1			1	-		T	1	1 1			1	1 1				7
	1								4														1			- +		-		1	
1	1 1 1 1 1 1 1 1			1 1 1	1 1 1	1 1				1	1 h 2 h	-	1		1	1	1 1	1 1	1	1	T	1 1	1 1 1 1 1 1 1 1	1	1	1	1 1 1		1	1 1 1	
						7					1 1								-												
										1 1				\dagger								1	1 1			i					
										L													1								-
		1 1				1 1				1 1 1	1		1	+			1	2 4	1		+		I 9 I I I I I I I I I I I I I I I I I I		1		1	\dagger	1	1 1	
	1					1 1																						-		1 P	-
								1						+				1	-	,	+						-	+	1		-
												+				T		1			-					7		-		+	- 1
	1 1	1												+		1						1						+	1		_
																														1	
	1 1	1		1					1	1		7		+	-	1	1	1	1	-	+	1 1 1 1 1 1 1 1 1 1 1 1 1 1 1 1 1 1 1 1	1 1		1			+	1		
												+				+							4			4				+	
		1	-	1					-			1	-	+		-			-	+	+			-		1	-	+	+		
			-						- +												-					T					
		1	1	1				1	-	-		1		+	+	1					+	-	1 1			-			-	1 1	_
				 			! !	1													-		4								
-			1	1 1	-	1	1	1	1	1			-	+	-	-			-	-	+	-			- 1	1	-	+	-	1 1	_
			+-									+				+					-									+	
				1		1			-	-			1	-		-	-				+	1				-	1	+	-		
							L											1			-										
		-	-			-				1			- 1	4	-	-	;	1	1				1 1		,		1	_	1		_
	1							1								1 2 2		1					1 1							1	
			1	1					1	1					1		1			1	- 1	1 2 4			1	_	-	+			
			+-						- + -										+						!						
									-						-				-		_	1				-		4	1		
						1	1	1 1	1				1			1	1 1 1			-	+	1					-	_	1	1	_
		-							- + -																						
		1		1				1	1	1 1												1		1						-	1

			- T : : : :	T : : : :					
									4
					1 1 1				
									1 1
		1 1		T	1 1 1				
	1 1 1		_h						
		1 1 1							
						1 1	1 1 1		
-11					1	1 1 1			
				1 1 1					
				- 1 - 1	1.1.1.				1
									1 1
							1	1	
	1 1	1 1		1 4 1					
							1-1		
				1 1 1					
1 1 1		0 1							
			1 1 1 1			1 4 1	1 1 1		
		1 1							
	1 1 1	1 1							
						1 1 1			

					+	
					_1	
	1 1 1					
				1 1		
		ļ+ 				
	1 1 1			1 1 1		
	1					
				1 1 1 1 1 1 1 1 1 1 1 1 1 1 1 1 1 1 1 1	1 1 1	
						+
	- 1 1 1					
	1 1 1					
			1 1 1			
				1 1 1		
	1 1 1 1 1 1 1 1 1 1 1 1 1 1 1 1 1 1 1					
				7		
	1 1 1					
	1 1 1					

1 1 1 1 1 1 1			
	1		
		1 1 0 1 1 1 1 1 1 1 1 1 1 1 1 1 1 1 1 1	
			1 1
	1		
	Ţ		

1 1 1	1 1 1				1 1 1	1 1 1	1 1 1		
1 1 1		1 1 1		1 1 1			1 1 1		
							1 1 1	1 1 1	
		1 1 1 1 1 1 1 1 1 1 1 1 1 1 1 1 1 1 1 1	1 1 1	1 1 1 1 1 1 1 1 1 1 1 1 1 1 1 1 1 1 1 1	1 1 1 1 0 1 1 1 1 1 1 1	1 1 1		1 1 1	1 1 1
	1 1 1	1 1 1 1 1 1 1 1 1 1 1 1 1 1 1 1 1 1 1 1	1 1 1 1 1 1 1 1 1 1 1 1 1 1 1 1 1 1 1				1 1 1		
	1 1	-1-1							
							1 1 1		
		-							
							1 1 1		
							7		
						1 1 1 1 1 1 1 1 1 1 1 1 1 1 1 1 1 1 1 1	1 1 1		

			1	-	1								, :				-			1 1 1								1 1				-	1	·
			1				1			-			-					1 4						-		1	-		1	1		-		1 1
			- +			- + -											+				- + -				-+-				-+-					
		-			1		1						-	1	4	1	-	-	_	-	-	-	+	-		-	-		-	-	+		-	
																																		i
-			-	1	-		1		-		_	1	-	-	-	1		1	+	1	1	1	+	1	-	1 1 1 1	+	-	-		+			
						_ + -											4				- 1 -				- 4 -		-		- 4					
1			-			1 1	-			1	+		- 1		-		-	1		-	1	+	+	+	1	1	+		1	-	+	-	-	
						- T -			T				7				1				- 7		-		- 				- T				- T	-
		1	1 1	1		1				1									+	1	2	-	+	-			+		-		+	See .	1	1
			-		1																													
										1								-		-	-	1		1	-	1 1			-	1				1
						-+-		-					+												- 7									
			-		-	-											-	-		- 1	-			1	1	-	+	-	-		+	-		-
		1		1	-	-	1											-		1	-	-	+			-	+	-	1	1	+	1	1 1	1
						- + -															- +				- +				+				- +-	
						-									7			-		-	-	1 1	+				1	1 1	1			*	1	1
					1	1				1 1											1	1							1			1		
									1				1											-1	1	-			1	1				1 1
		-	+-			+		-													7								7				-+-	
			1			-								1			1						+		-								1	-
								-																										
-	1 1			-		1	1		1		1	-			1							-	+	-		-					+		-	
						1				1											4												_ + -	

1 1		1			1 1		1	-	-				T	1			- !					7 4 1	T						
																							-					1 -	
1 1	1 1 1	1					1 1	1	1			1	\dagger	1			-	1		1		1	Ť		1	7 1 1	1		1
					+			- +			+							- + -					-						
	1						1	- 1					\dagger				-						\dagger			1			1
								- 1															-						
1 1	1										- 1																		
1 1								i	1								-	-	1			-	+					1	
+ -								- +																	- T			- T -	
	1 1		1 1 1 1 1 1 1 1 1 1 1 1 1 1 1 1 1 1 1		1 1	1 1	-				1	2 4			1 1		1	:	1				+	1 1	1		-	1 1	!
																												- 1	
			1 1		1 1				1			-					1	-	-		1	+	+	-					
					+			4			+							- 4 -			+ !								
	1			+	1 1		1	1	1			1 1	+	1	1 1		1 1 1	1 1	1 1 1		1	1	+	1 1	-	1	1	1	
												+	+					-					+	-				-	
																									_ 1				
	1	1		+	1 1			-				1	+	1 1	1 1		1	1	-			1 9	+	+		7		+	
								+			+										+				- + -				
				+					+	-		-	+										+	-	-			-	
		1		+			1		-			1	+	1				-	-				+	-	1	1		- 1	1
																									- 4-				
				-			1	-				1 1	+	+				-	-			1	+	1	-	1 1 1		1	1 1
							-				· · · · · · · · · · · · · · · · · · ·							+							- + -			- +	
	1						1	-			1 1			1		1	-	-	-				+					1	-
																L													
										-		-		-		1	1	1	1				+	1		1 1 1		-	-
			1 F							-																			
		1	1 1		1 1			Î	1			1		1	1	1	1		1					1	:	1		1	-